工笔技法精解

工笔荷花

一点通

荷花白描赏析
白色荷花的画法
复瓣荷花的画法
红色荷花的画法
《清风疏雨》作画步骤

● 颜成彪 绘

海峡出版发行集团
THE STRAITS PUBLISHING & DISTRIBUTING GROUP
福建美术出版社
FUJIAN FINE ARTS PUBLISHING HOUSE

U0122422

颜成彪

　　1969 年生，毕业于南京艺术学院美术系。中国美术家协会会员，福建省工笔画学会学术秘书，南平市建阳区美术馆馆长、副研究员，建阳区文联副主席，建阳区第十二、十三届政协委员，建阳区第十六届人大常委。南平市第八批优秀人才，被建阳区委区政府四次评为专业技术拔尖人才。作品曾荣获福建省第二、第三届艺术节美术作品展银奖，福建省政府第六届百花文艺奖，全国第十四届'群星奖'福建选拨展金奖，福建省群文系统美展金奖，"八闽丹青奖"第二届福建省美术双年展金奖提名。入选第八届、第十二届全国美术作品展，及文化部第八届"群星奖"美展，全国"中国画三百家"美展，第六．第八届全国工笔画大展，2011中国百家金陵画展（中国画），厦门全国工笔画双年（邀请）展，"集美学校·百年校庆"全国中国画名家邀请展。出版有：《唯美新势力——颜成彪工笔花鸟画精品集》《工笔荷花特写》（合作）《中国画技法——工笔草虫》（合作）《学院派精英——颜成彪》《唯美白描精选—荷花（颜成彪绘）》《唯美白描精选—牡丹（颜成彪绘）》《颜成彪画荷花赏析》。

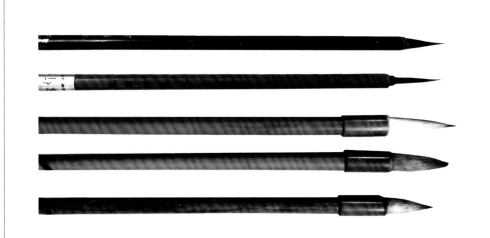

笔：勾线方面用狼毫勾线笔，笔锋要尖，要有弹性。比如大衣纹、红圭、七紫三羊等长锋描笔都可以。染色方面可使用常见的兼毫大白云，染色笔可多备几枝，红绿色和白色、黑色最好都有单独的笔来调色，免得染色时候颜色互相窜了，脏了画面。

排刷：上底色用，也可用来洗刷画面浮色。

板刷：裱画用

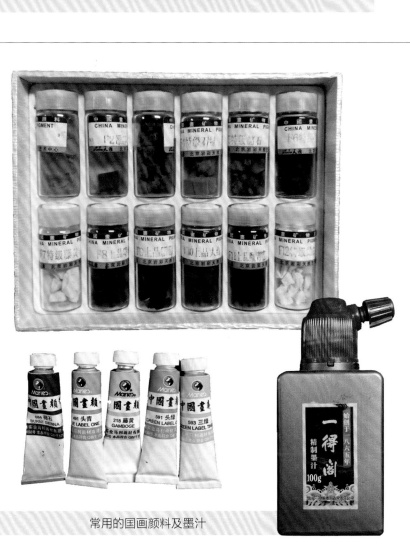

常用的国画颜料及墨汁

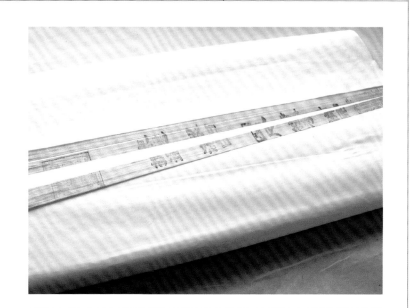

工笔画多用熟宣或熟绢，熟宣的品种较多，常用的有云母宣，蝉衣宣，冰雪宣等。要妥善保管，放久了容易漏矾。用比较厚实一点的云母熟宣即可。太薄的蝉翼等不适合初学者使用，因为其遇水后极易起皱，且多次渲染纸张易起毛。过稿方便倒是其优点。

国画颜料调色法

豆绿：三绿 + 藤黄 + 少许酞青蓝

墨红色：曙红 + 稍许墨

赭绿色：赭石 + 草绿

古铜色：朱膘 + 墨 + 少许藤黄 + 少许曙红

汁绿色：草绿 + 藤黄 + 少许朱膘

灰绿色：三绿 + 少许墨

芽绿色：汁绿 + 藤黄

米黄色：藤黄 + 朱膘 + 少许墨

桔黄色：藤黄 + 朱膘。画黄瓜花、丝瓜花、枇杷果、葫芦等用色。

墨青色：花青 + 墨

藏青蓝：酞青蓝 + 墨 + 少许石青

绛红色：胭脂 + 朱膘 + 少许墨

紫色：曙红 + 少许酞青蓝。画葡萄、紫薇花、紫藤用色。

墨绿色：草绿 + 少许墨

老绿色：草绿 + 少许胭脂

翠绿色：酞青蓝 + 藤黄 + 少许翡翠绿

褐色：赭石 + 墨

檀香色：藤黄 + 朱膘 + 少许三绿

蓝灰色：花青 + 白粉 + 少许三青

豆沙色：胭脂 + 朱膘 + 少许花青

土红色：朱膘 + 少许胭脂

青绿色：草绿 + 少许酞青蓝

四绿色：三绿 + 白粉

胭脂水：胭脂 + 大量水

青灰色：花青 + 少许墨 + 白色

蓝色：酞青蓝 + 三青

朱红色：朱膘 + 曙红

紫青色：胭脂 + 少许酞青蓝

粉黄色：藤黄 + 白色

绿色：草绿 + 翡翠绿

赭红色：朱磦 + 墨 + 少许曙红

土黄色：墨 + 藤黄 + 朱磦 + 微量三绿

青蓝色：石青 + 酞青蓝

淡橘红色：朱磦 + 少许曙红

赭黄色：藤黄 + 少许赭石，画枇杷果、葫芦用色。

暖灰色：淡土红色 + 少许墨，画鸽子暗部用色。

粉紫色：胭脂 + 白粉 + 少许酞青蓝。

朱红：曙红 + 藤黄，樱桃、柿子根据需要藤黄用量非常少或不用。

各种颜色加入水的多少决定颜色的浓淡。

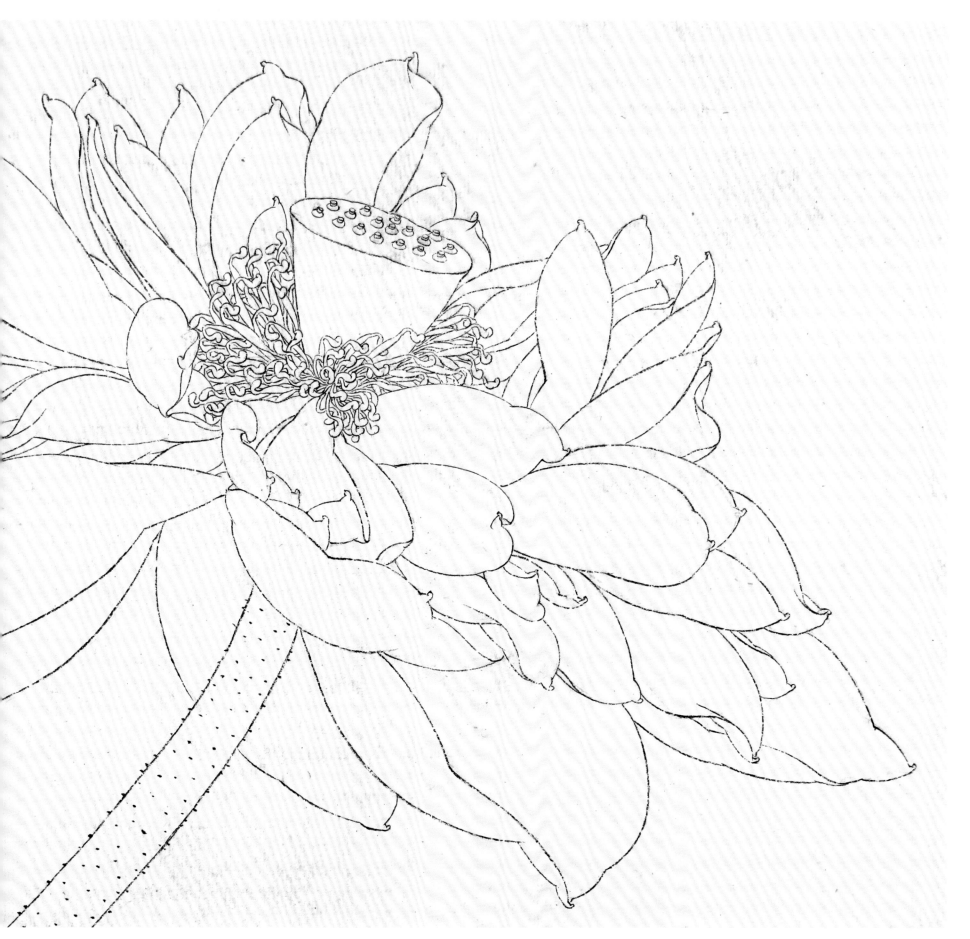

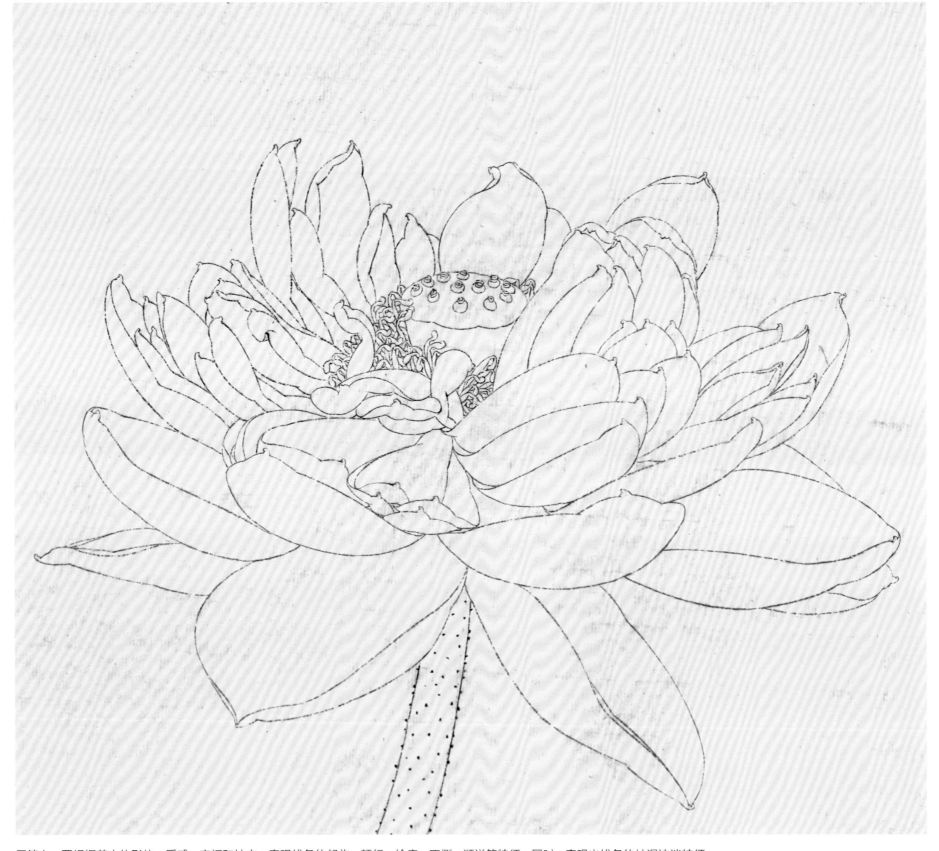

用笔上，要根据花卉的形体、质感、空间和神态，表现线条的起收、顿行、徐疾、正侧、顺逆等特征。同时，表现出线条的枯湿浓淡特征。

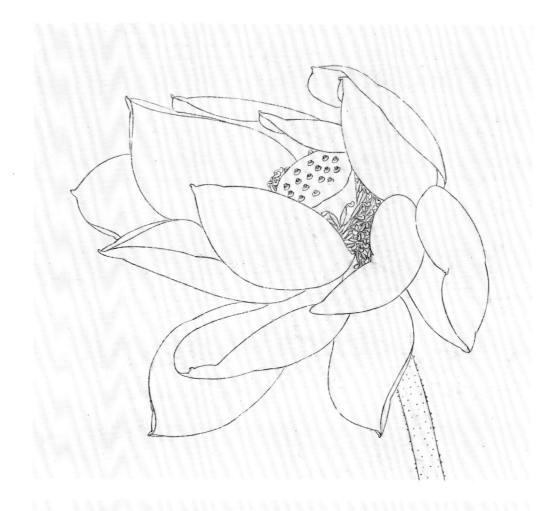

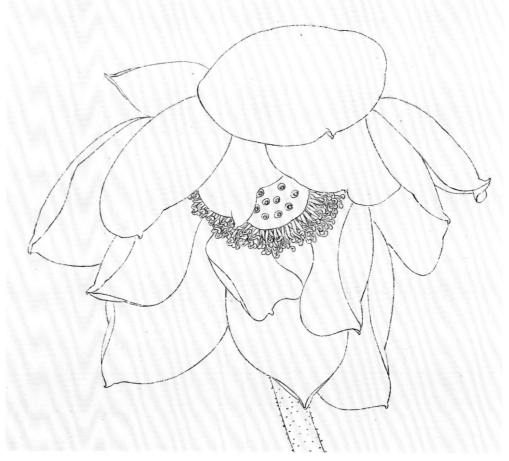

　　荷花的花朵一般很大，因此画荷花时，可以先在画面的重要位置画一朵大的花朵，作为画面的主体，再配以一些小朵的花朵或者花苞作为点缀。此外需特别注意每片花瓣的尖，荷花的花瓣不是完全的椭圆形，顶部有尖，且最尖处会微微向外翻。把握好荷花花瓣的这一特征，就基本掌握了画荷花的技法。

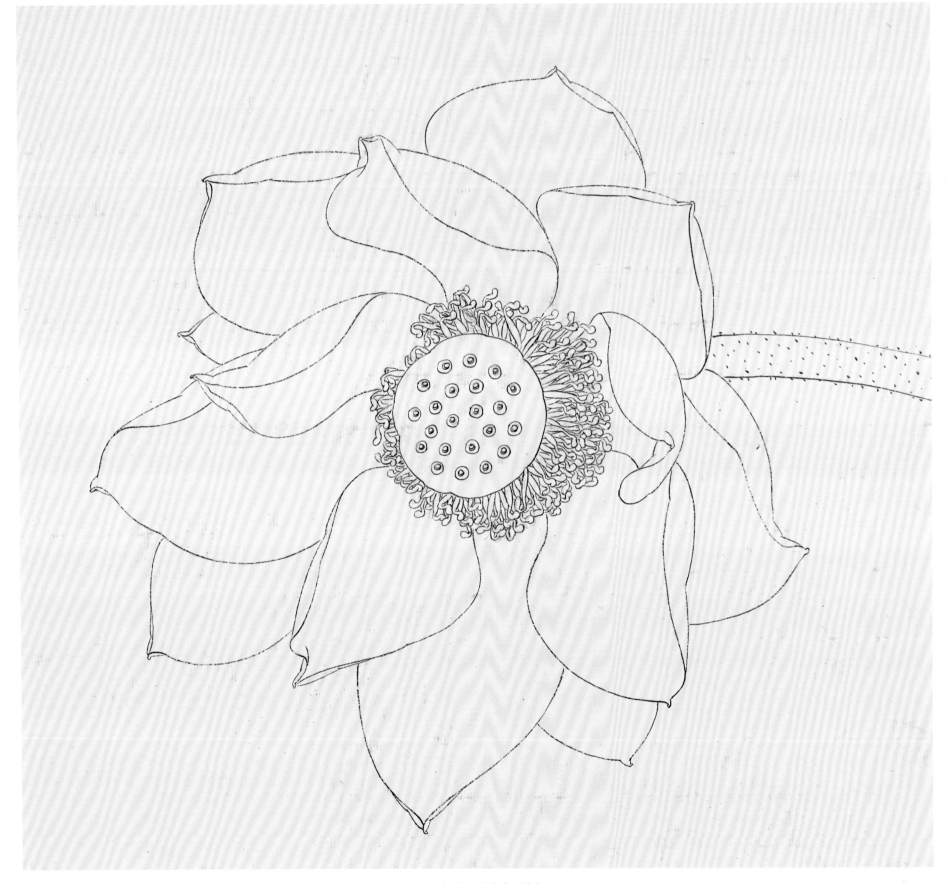

一幅好的白描作品画要做到形象生动自然，用笔流畅，顿挫适度，能深刻地表达物象的形体质感和神态。

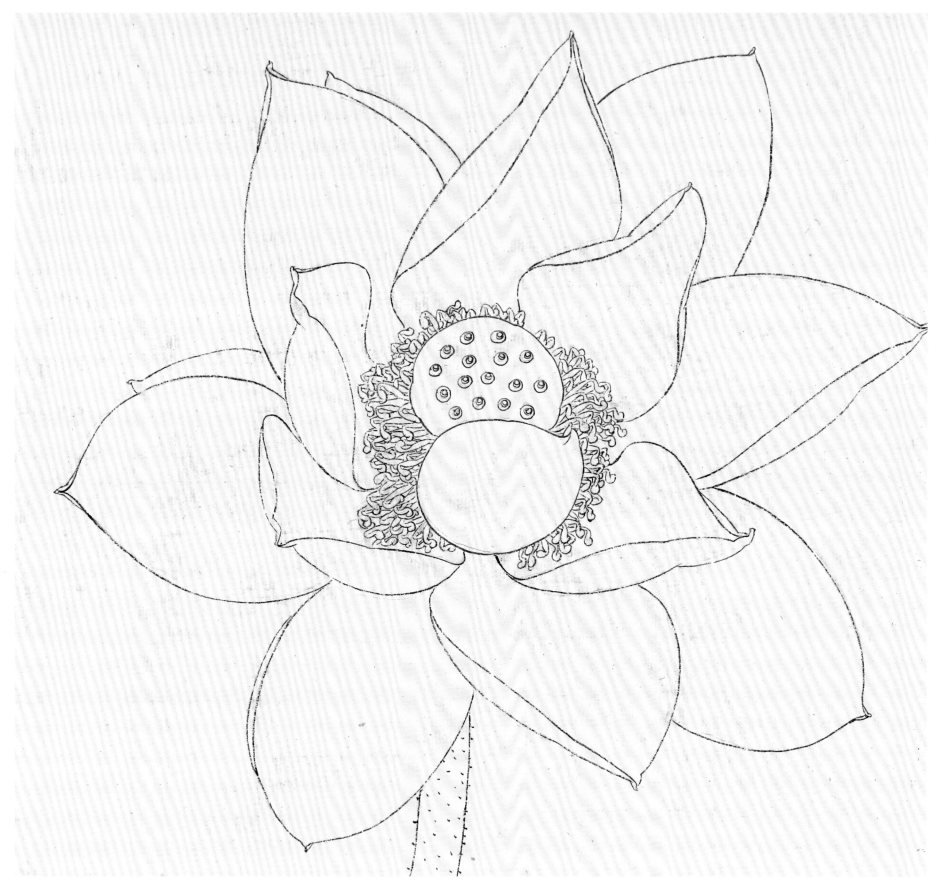

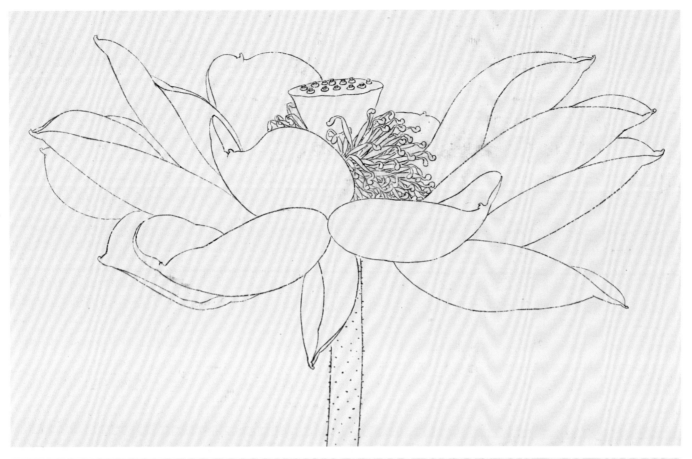

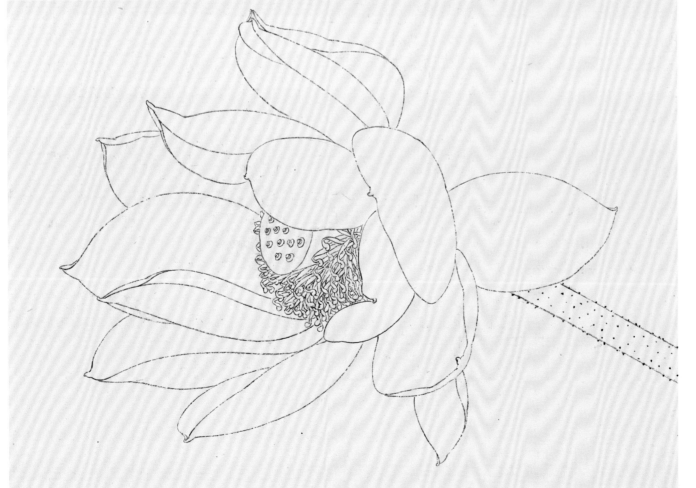

在画结构线时要做到疏密有度，结构严密。而最能生动体现花卉结构和空间关系的是白描画中的转折线或透视线（理论上讲传统中国画是不讲透视的），这些转折线或透视线对表现花卉的转折起伏的动势起着非常重要的作用。在画时要转折合理，起伏自然。

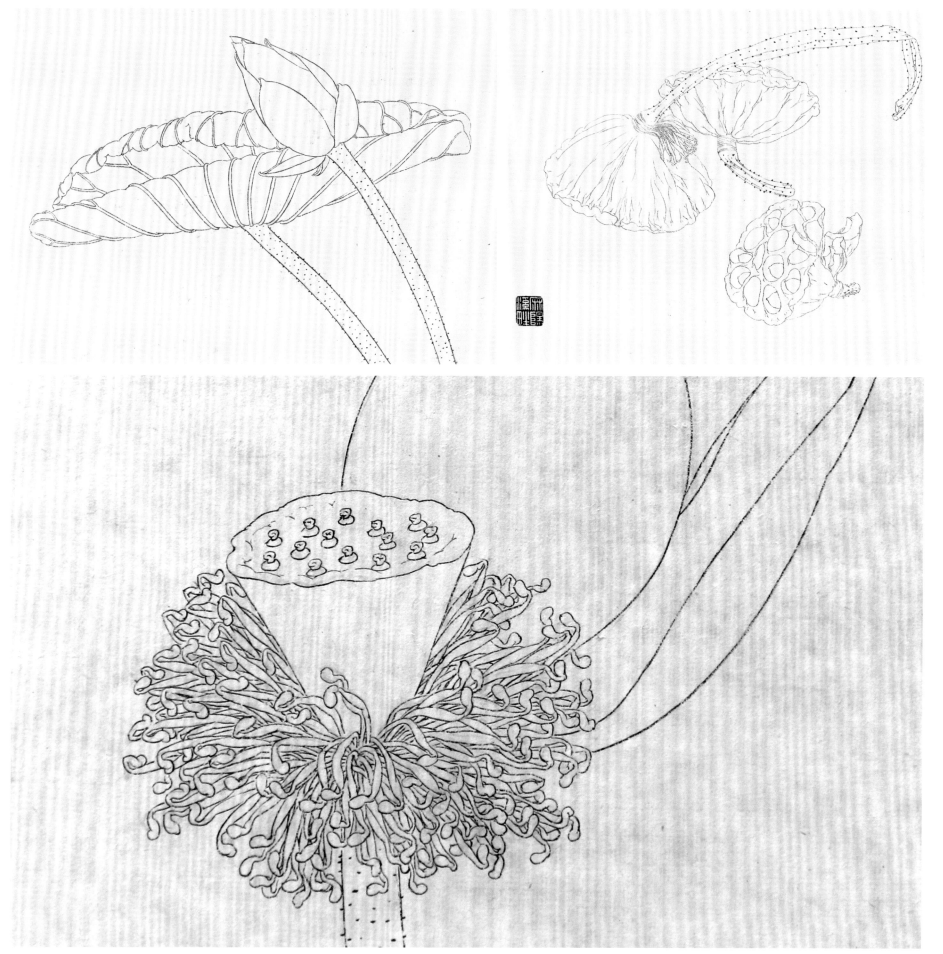

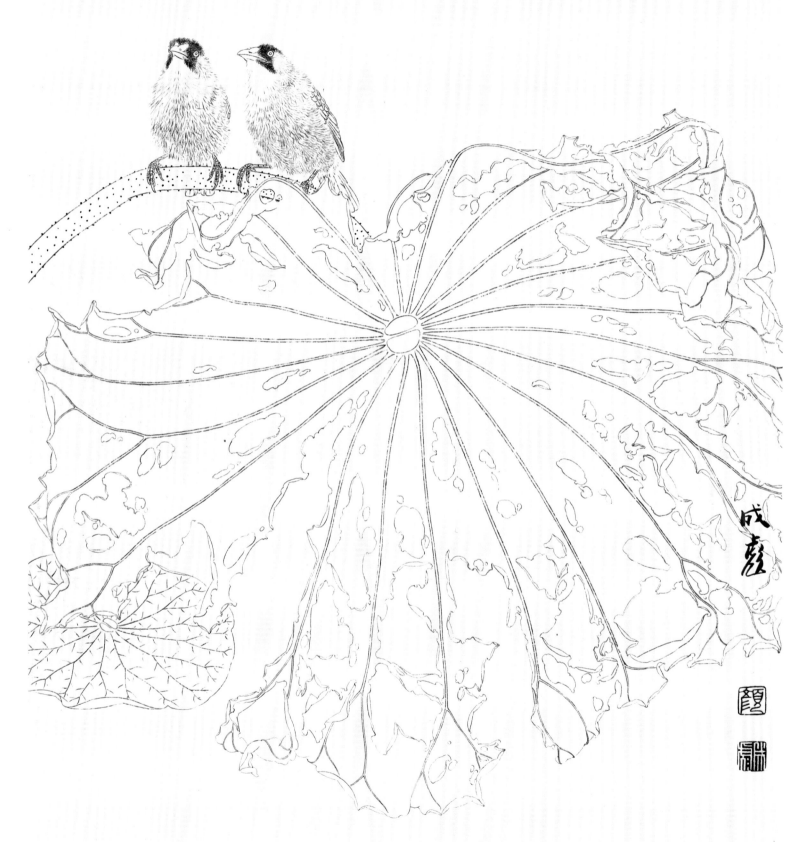

步骤一：先用铅笔打稿，要求造型准确，结构清晰，再用勾线笔勾白描稿，要求线条流畅，富有变化，注意细节。

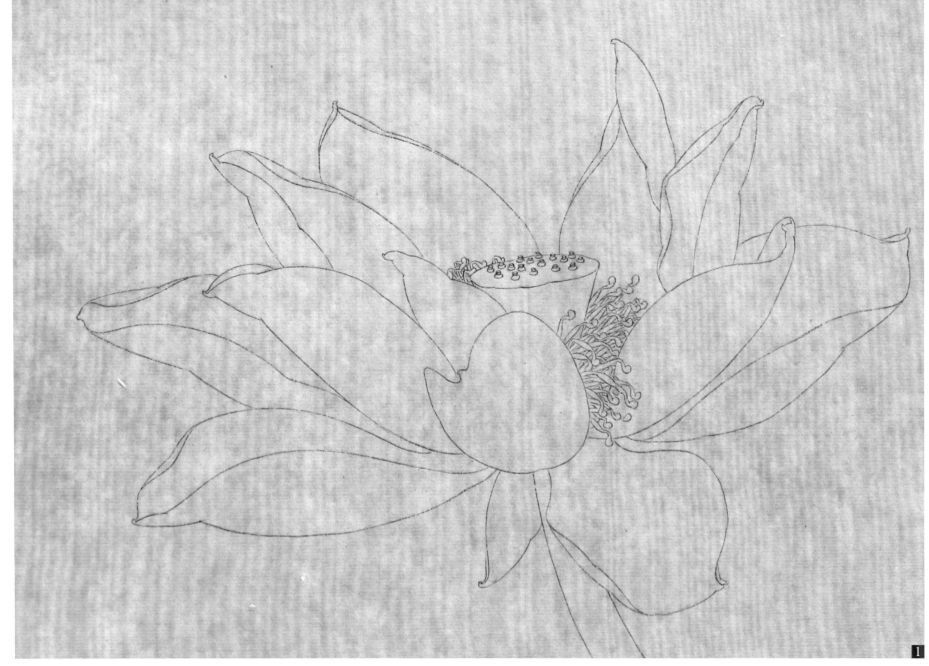

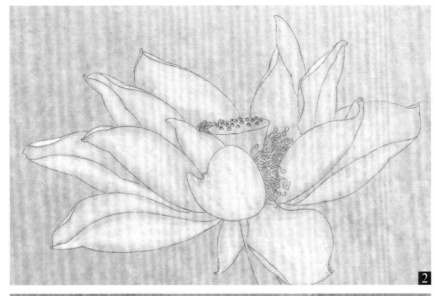

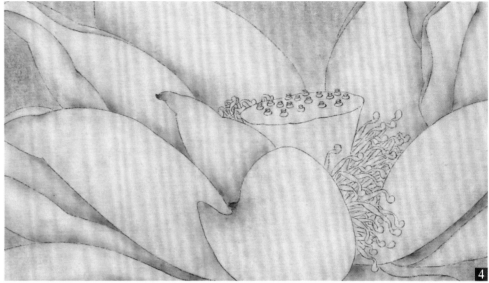

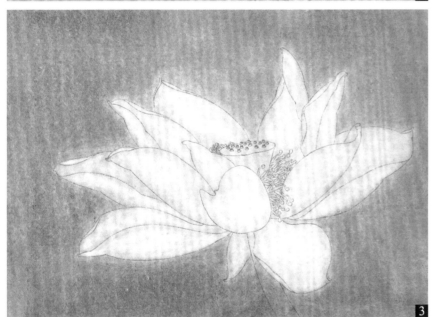

步骤二：花瓣罩染一遍白粉。

步骤三：用藤黄、花青、胭脂调成暗绿色刷底，白花部分用干净笔洗出来，
待干后，整幅画再用清水轻轻洗一遍。

步骤四：用藤黄、花青、胭脂调成暖灰绿分染花瓣深处。胭脂提染花瓣尖
部，用藤黄、花青、胭脂调成暗绿色罩染荷梗。

步骤五：用藤黄罩染莲蓬，用藤黄调胭脂色罩染花蕊。

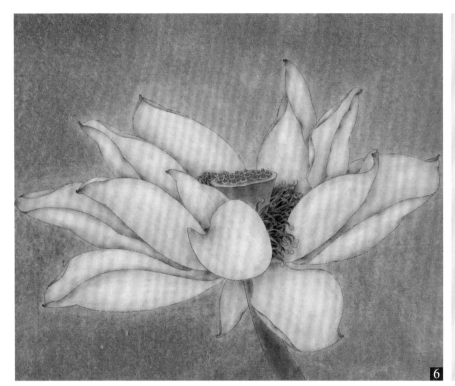

步骤六：用藤黄、花青、胭脂调成暖灰绿分染莲蓬、莲子，用胭脂分染花
　　　　蕊，要染出花蕊的层次

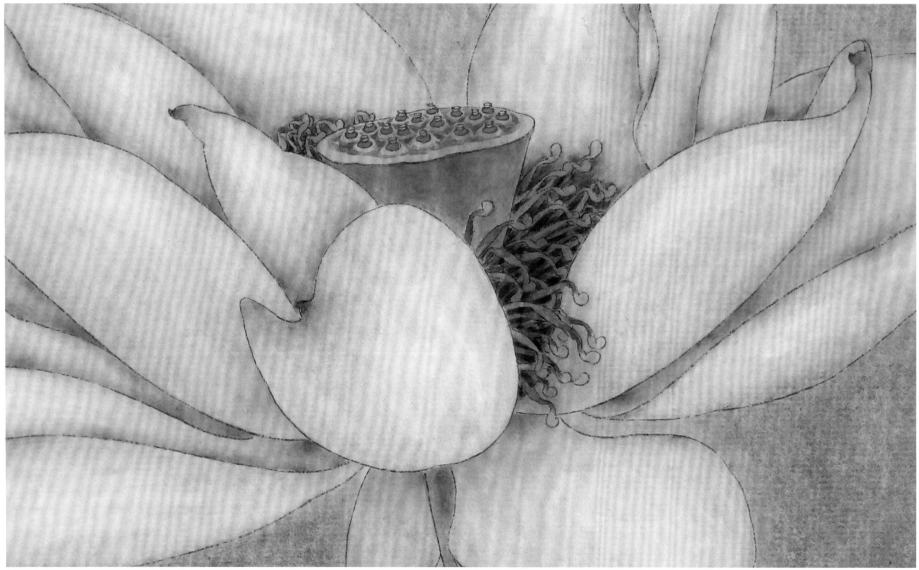

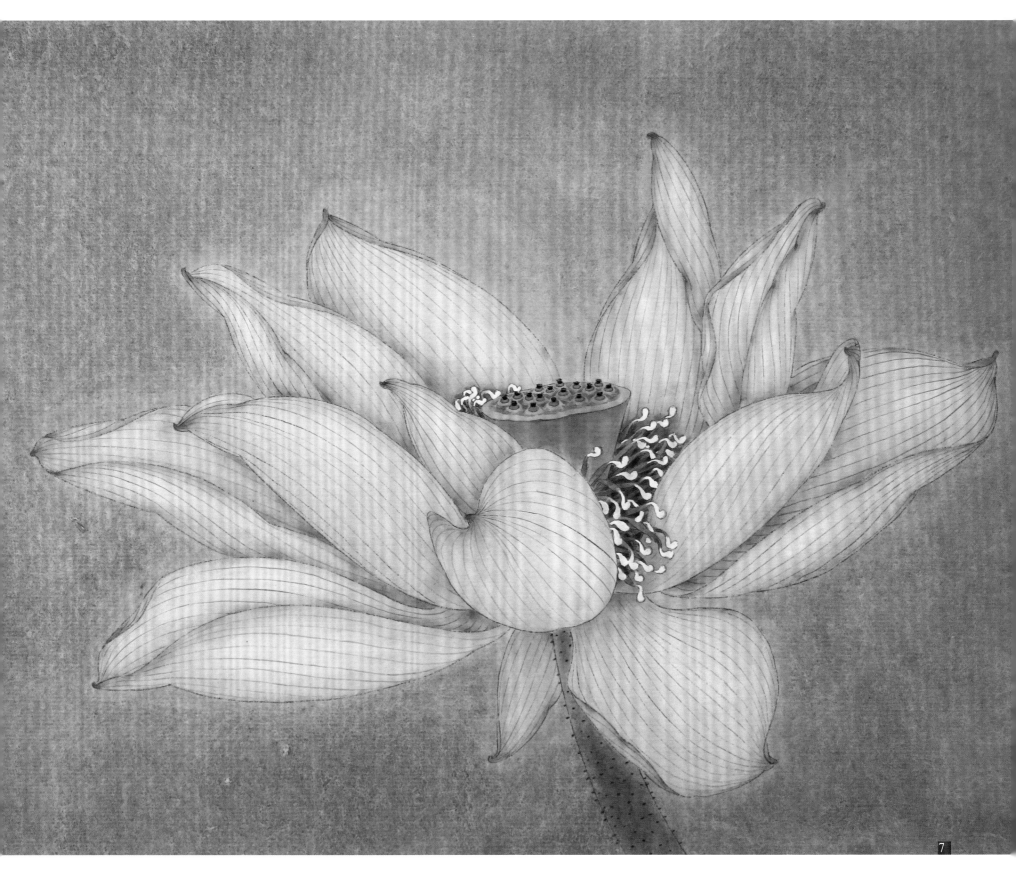

步骤七：用胭脂、花青调成暗色点染莲子尖部，用白粉点染花蕊须头，用胭脂色勾花瓣脉络，用重色点出荷梗的刺。

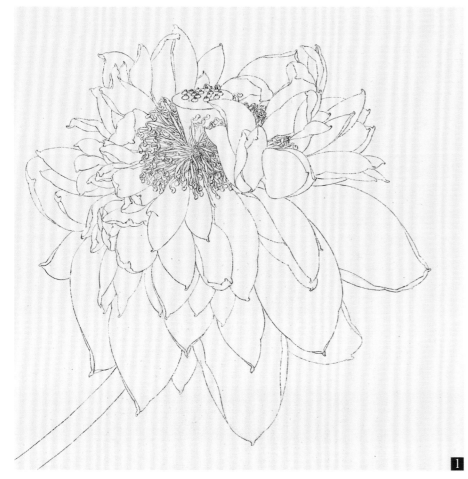

1

步骤一：复瓣荷花比较复杂，先用铅笔打稿，要把花瓣的
结构表现清楚，花蕊部分更要耐心的画出层次，
再用勾线笔勾白描稿，注意线条要流畅，并富有
表现力。

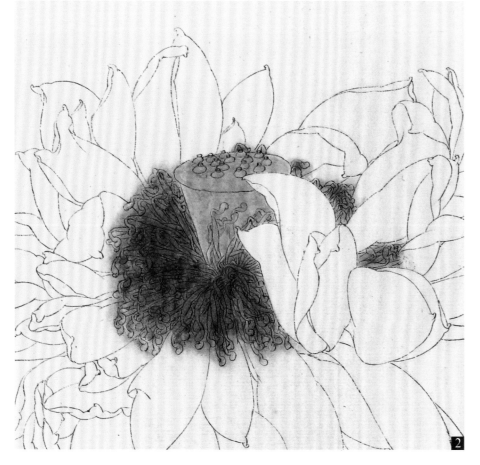

2 步骤二：用藤黄罩染莲蓬，用藤黄调胭脂色罩染花蕊。

步骤三：用藤黄、胭脂、花青调成暖绿色分染莲蓬、
莲子，用胭脂色分染花蕊、花瓣。

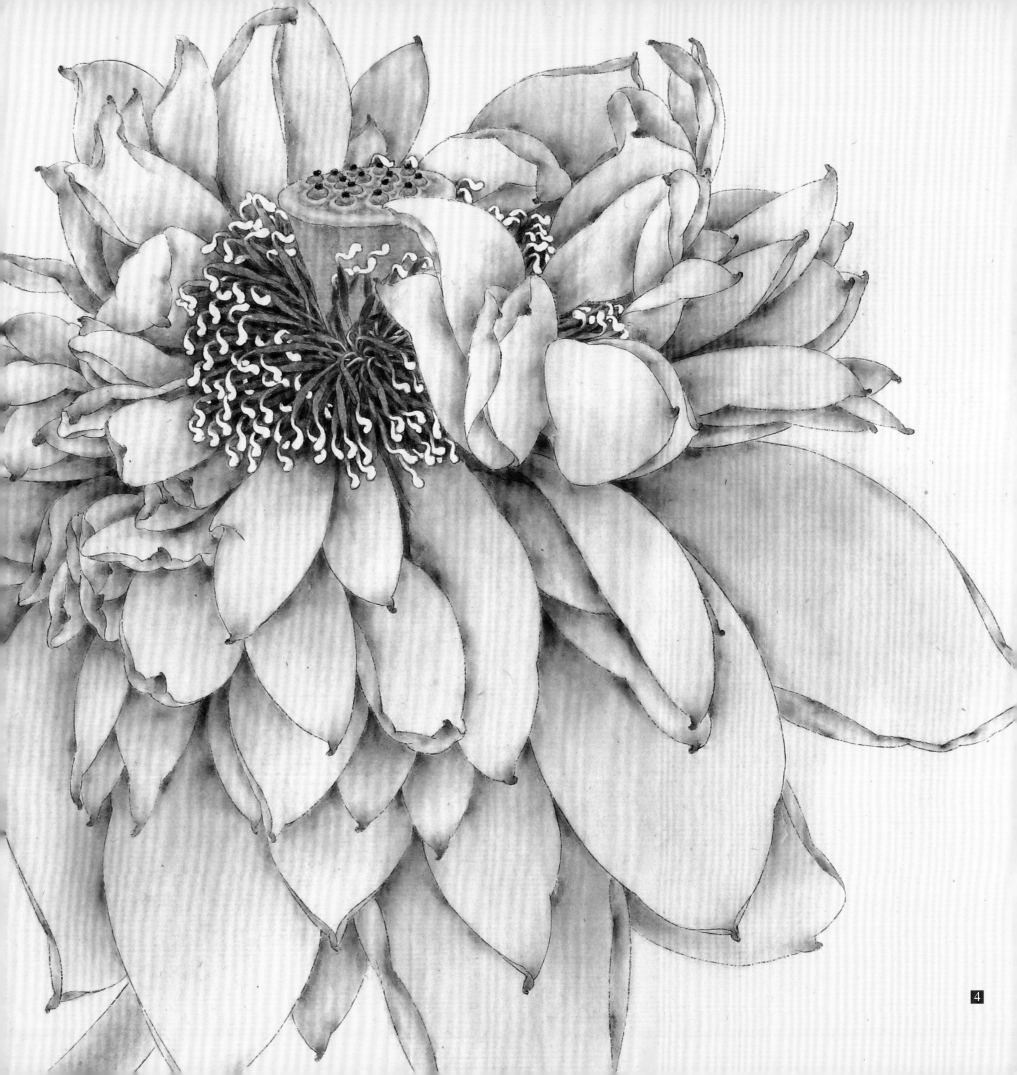

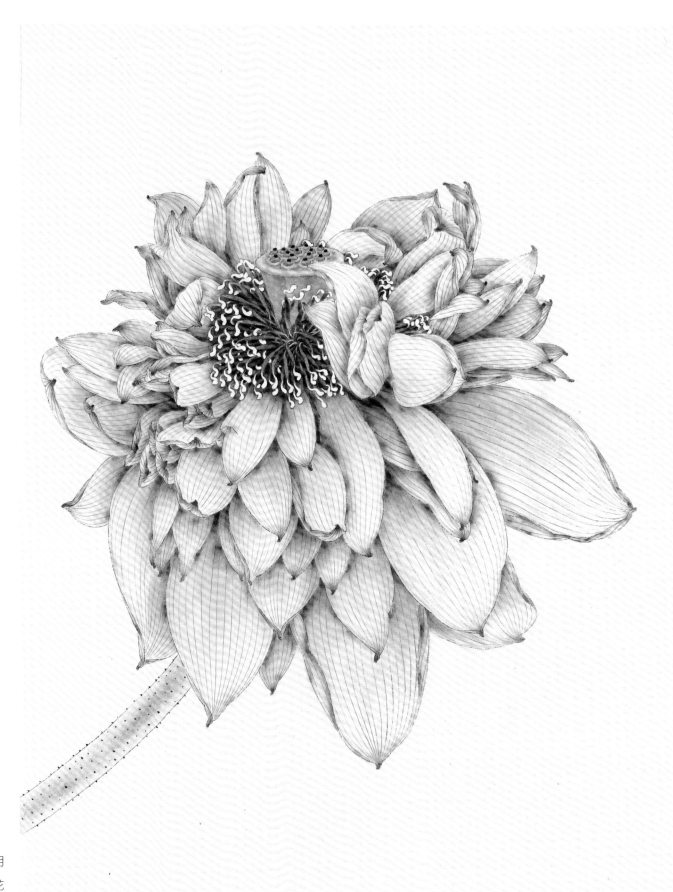

步骤四：用藤黄调白粉提一下莲蓬的亮处，用
　　　　重色点染莲蓬的尖部，用白粉点染花
　　　　蕊的须头，用花青调胭脂色分染荷梗。

步骤五：用胭脂色勾花瓣的脉络，用花青墨点
　　　　出荷梗的刺。

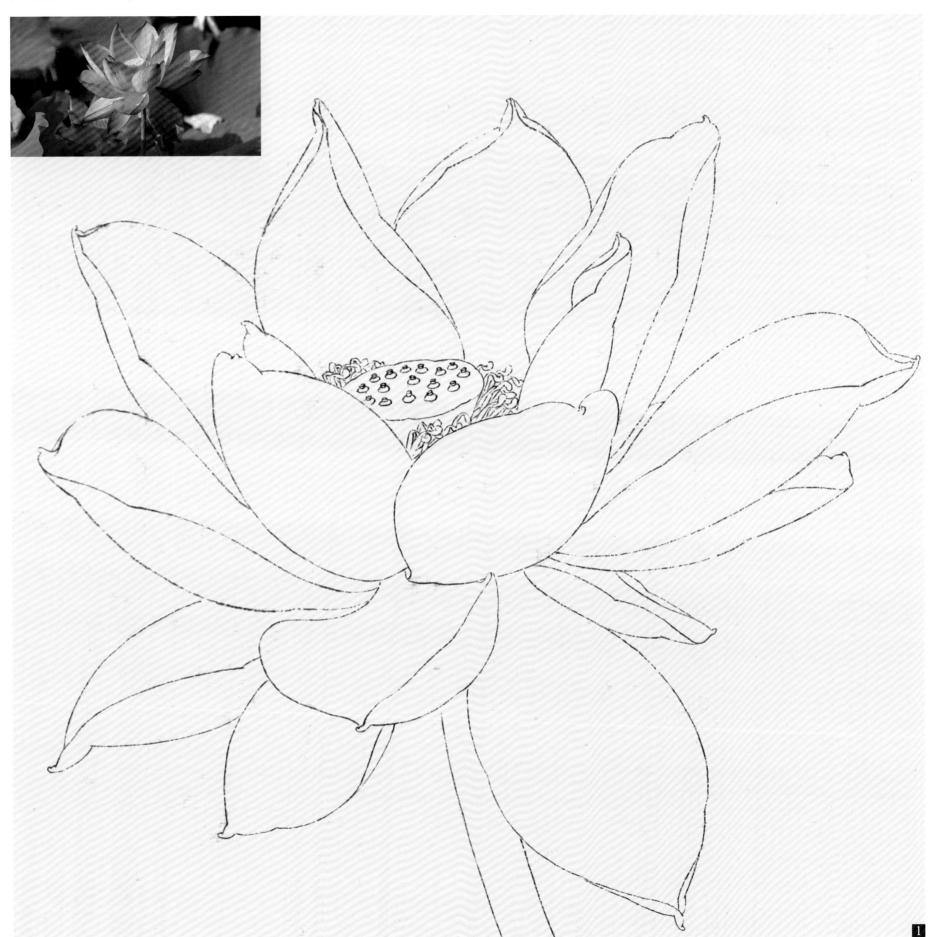

1

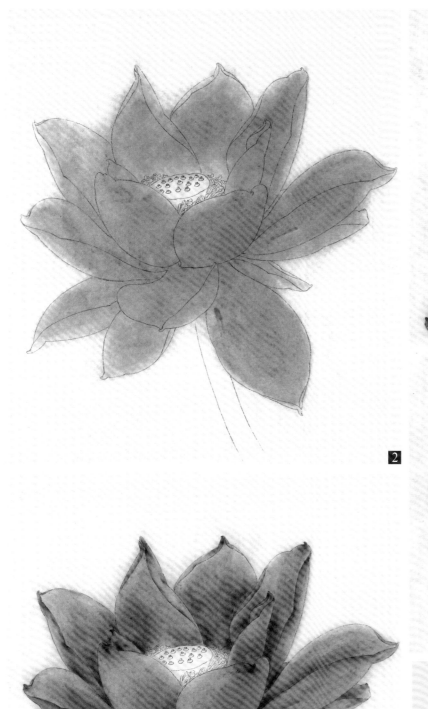

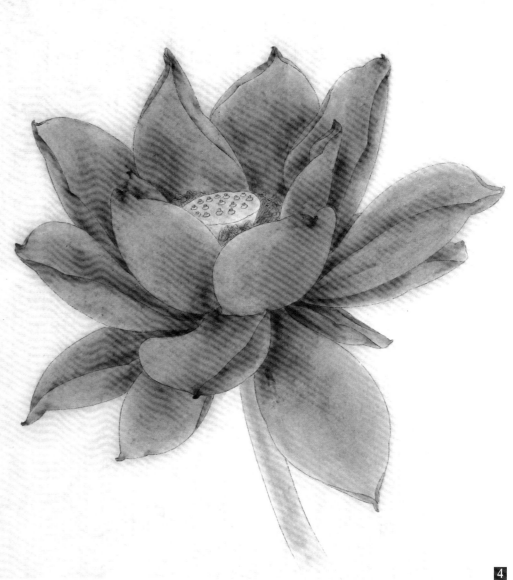

步骤一：先用铅笔打稿，注意花瓣的结构，画花蕊时要耐心地交代好层次， 再用勾线
　　　　笔勾白描稿，线条要流畅、沉稳，注意轻重、提按的节奏感。

步骤二：用胭脂罩染花瓣。

步骤三：用胭脂分染花瓣深处和花瓣尖部。

步骤四：用花青罩染莲蓬，用花青、胭脂调成青紫色罩染花蕊。

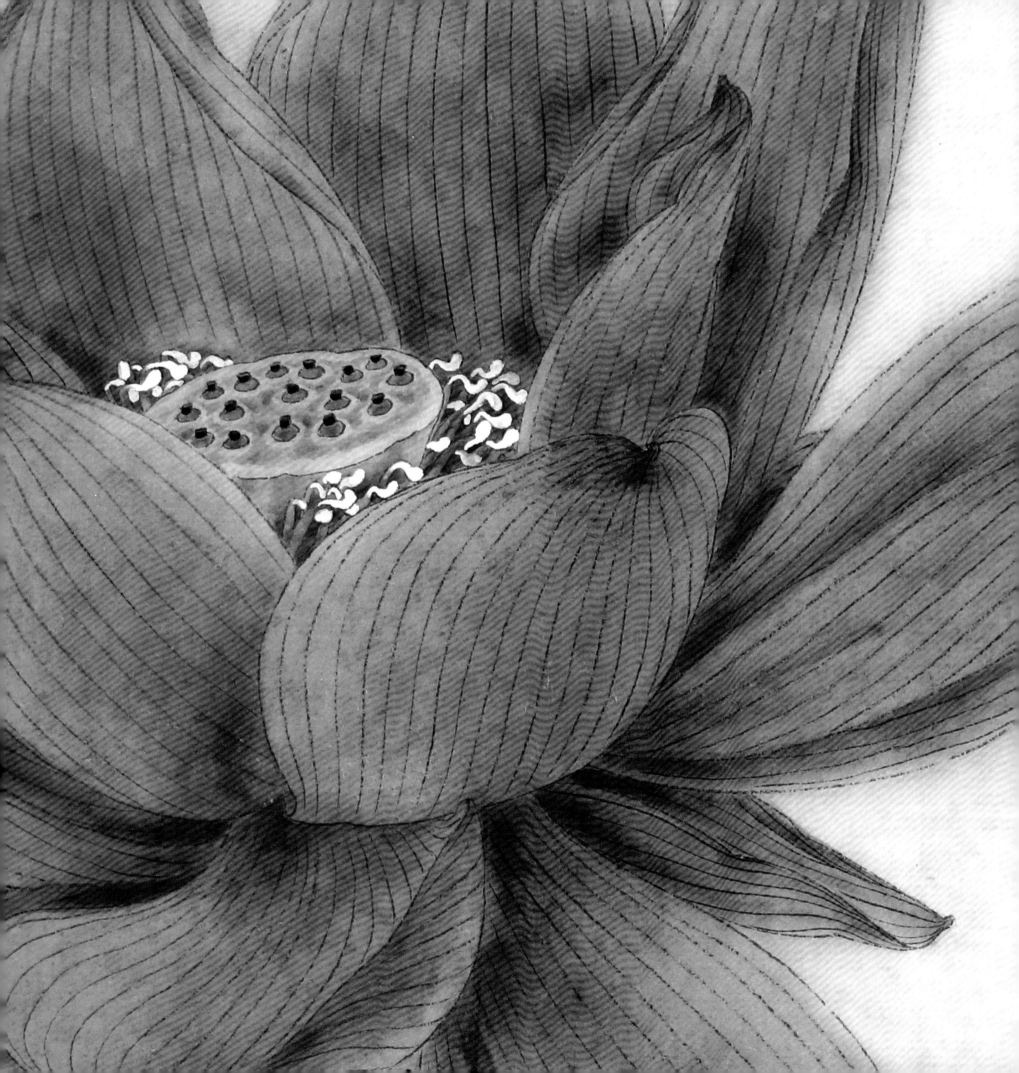

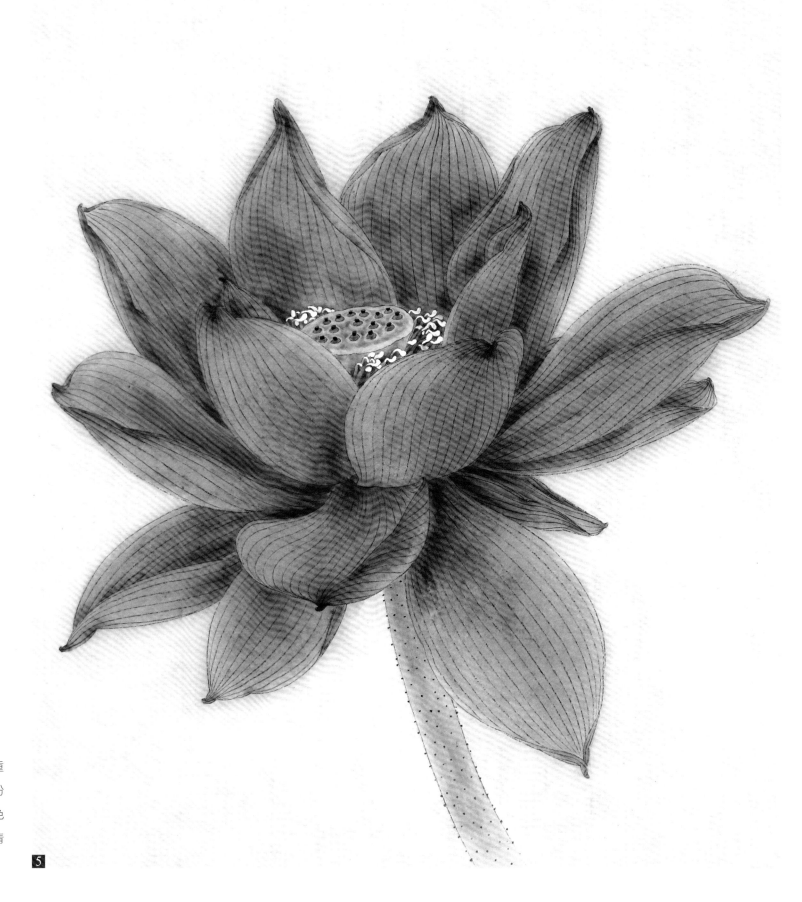

步骤五：
用花青分染莲蓬、莲子，
用青紫色分染花蕊。用重
色点染莲子尖部，用白粉
点染花蕊须头，用胭脂色
勾出　花瓣脉络，用花青
墨点出荷梗的刺。

5

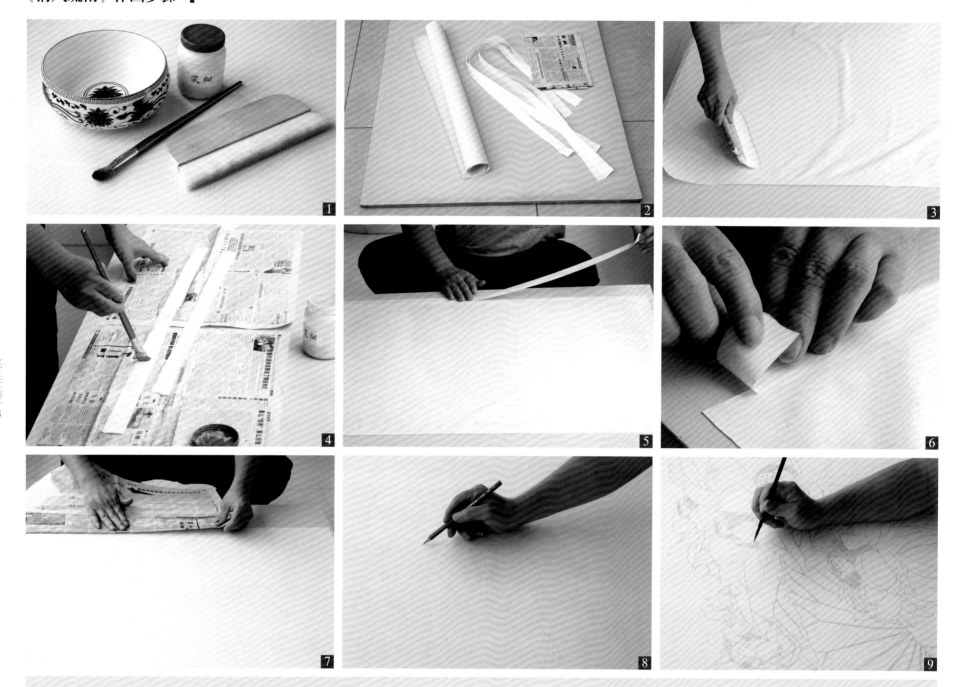

一、准备材料

图1、图2：浆糊，笔洗或水盆，12号油画笔，排刷，3-4cm宽的白纸条，废报纸，画板，裁好的熟宣。

二、把熟宣裱在画板上

图3：把裁好的熟宣放在画板上，用排刷沾上清水，把熟宣刷平，注意不要刷得太平整，以防干后拉力太强，熟宣会崩裂。

图4：用报纸把熟宣纸边缘四周的水份吸去。

图5：把白纸条放在报纸上，用油画笔在白纸条上涂浆糊，要涂抹均匀。

图6、图7：把涂好浆糊的白纸条压在熟宣边缘约6毫米宽处，沿着四周在画板上贴牢，待干后，熟宣就十分平整了。

三、开始作画

图8：用铅笔轻轻的在熟宣上打稿。

图9：用勾线笔勾白描稿，注意墨色不要太浓，笔中水分不能太多，水分太多容易滑，不好控制，线条没有虚实变化，勾稿时要注意细节的表现。

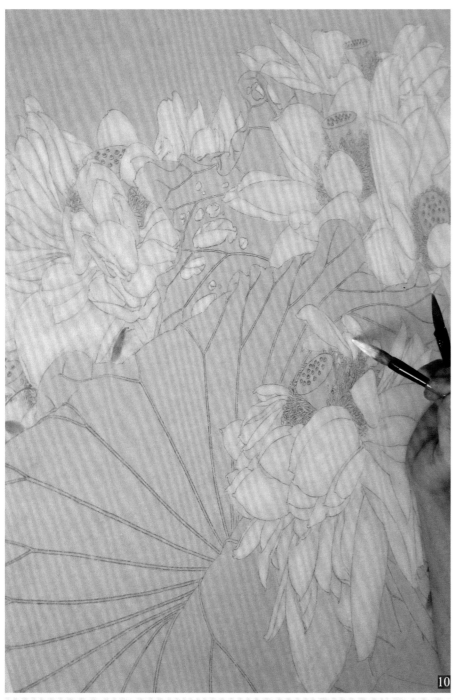

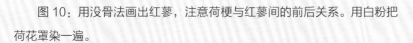

图 10：用没骨法画出红蓼，注意荷梗与红蓼间的前后关系。用白粉把荷花罩染一遍。

图 11：用朱砂、滕黄、花青调成青灰色涮底。用嫩绿色罩染莲蓬，用胭脂、滕黄、花青调成灰褐色罩染花蕊。

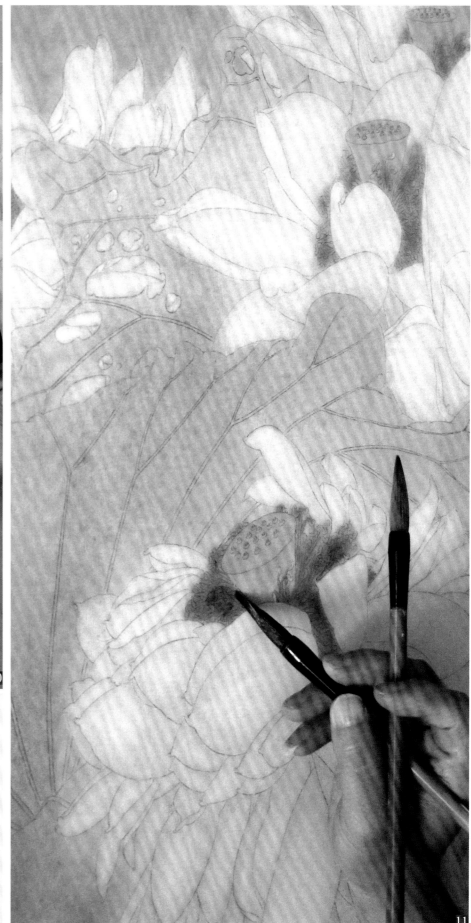

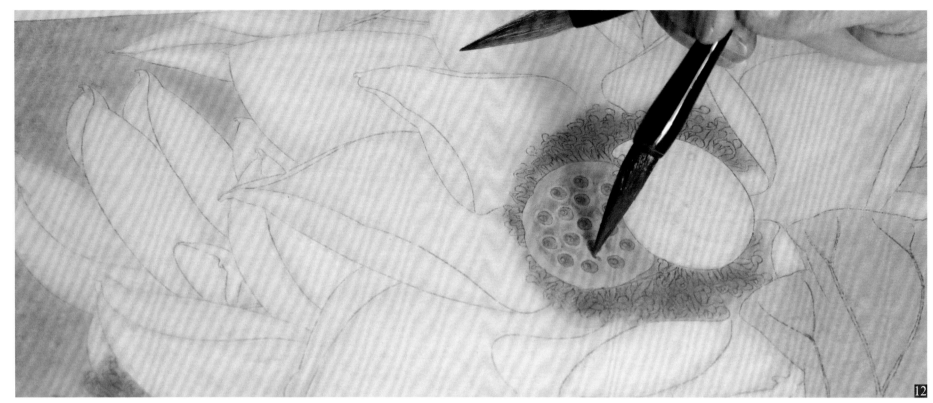

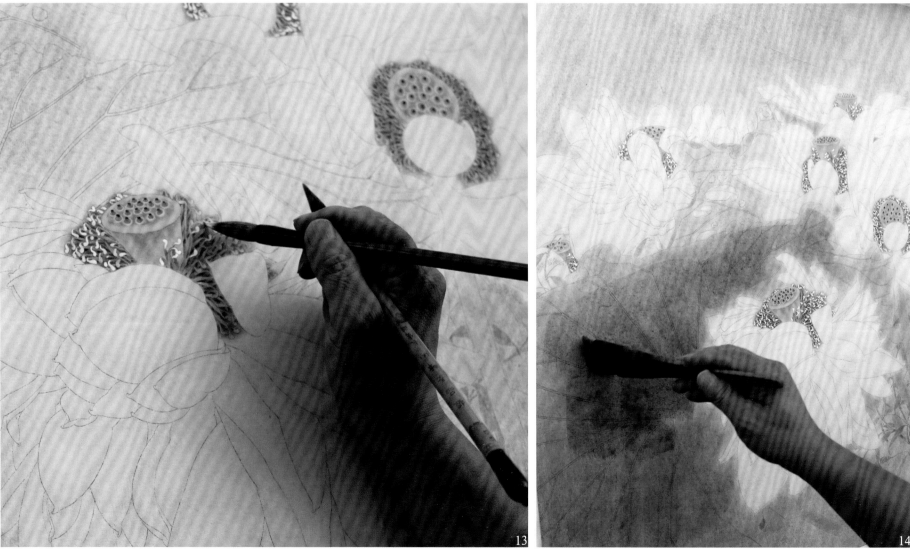

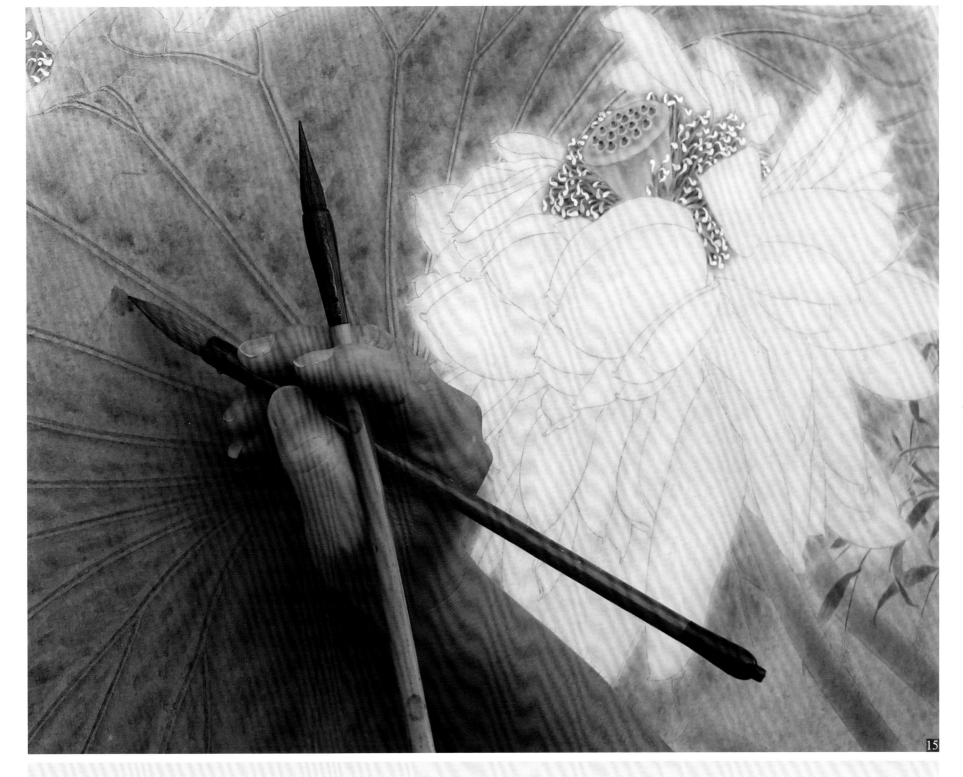

图 12：用灰绿色分染莲蓬。用暗红色分染花蕊。

图 13：用白粉点出花蕊须头。

图 14：用青绿色罩染荷叶。

图 15：用青绿色分染荷叶的脉络。

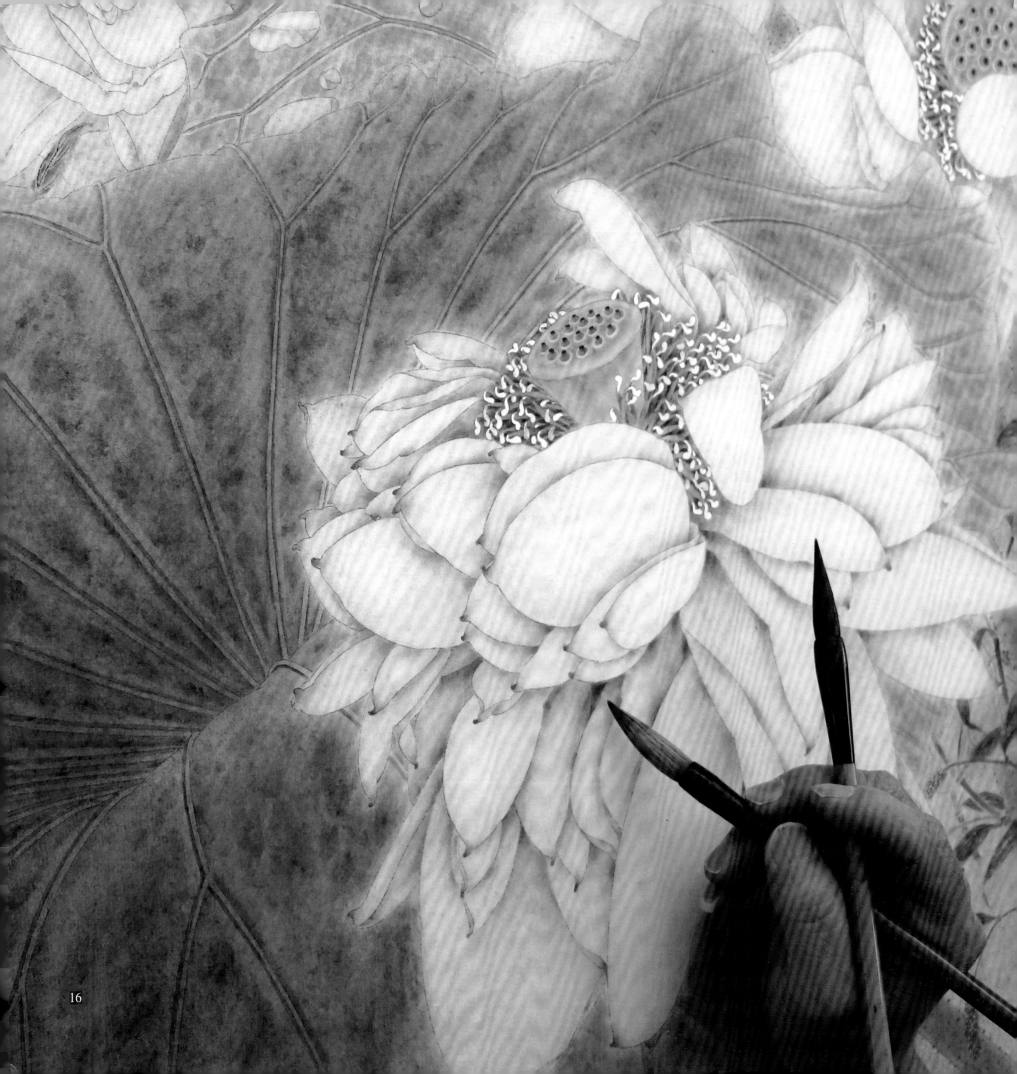

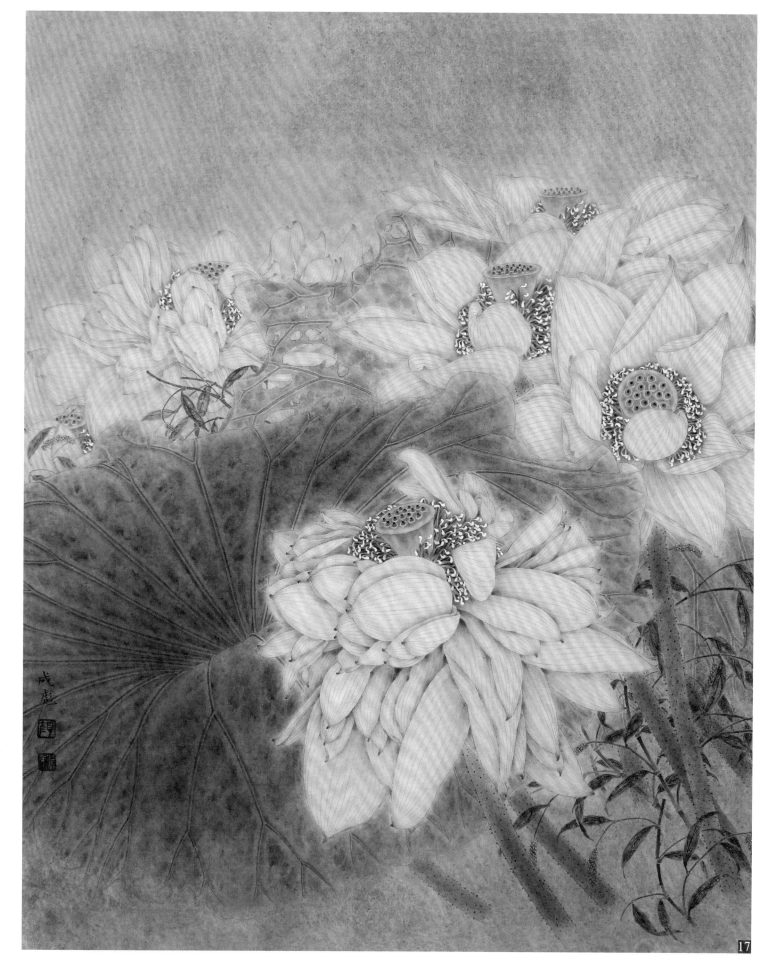

图16：用墨色勾出红蓼叶脉，并分染叶子，用胭脂墨点染红蓼花，再用白粉调胭脂点出红蓼花的亮部。用胭脂色分染荷花，远处的荷花可用胭脂调点花青分染。

图17：稍做调整，再用胭脂勾出花瓣的脉络，落款，钤印，完成作品。

17

作品赏析

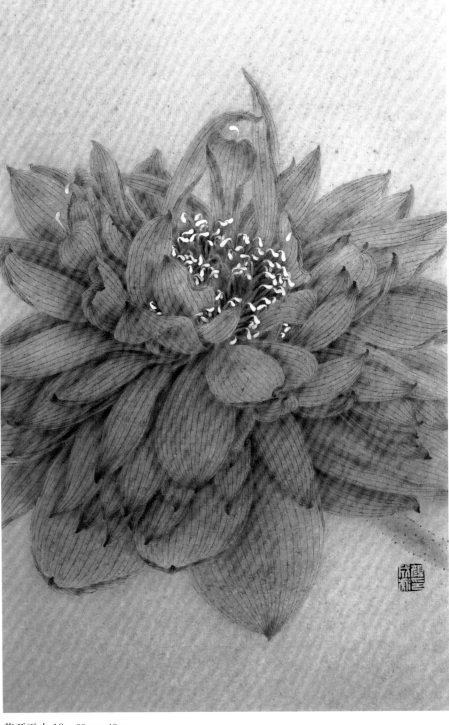

花开无尘 10　29cm×43cm

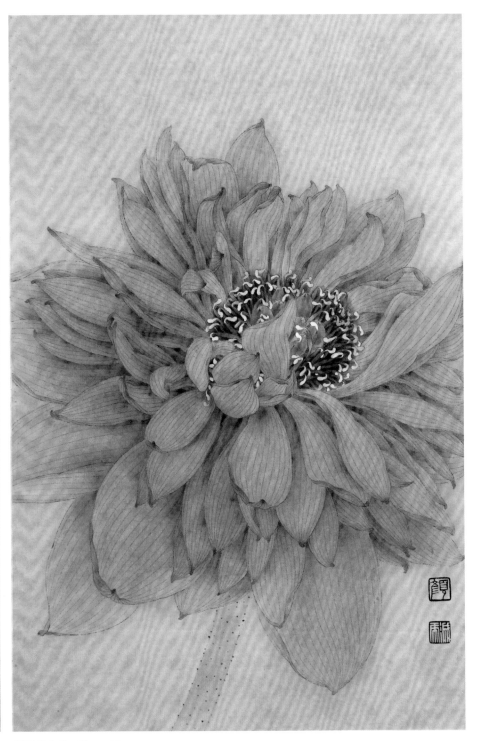

花开无尘 9　29cm×43cm

花开无尘 二 29cm×43cm

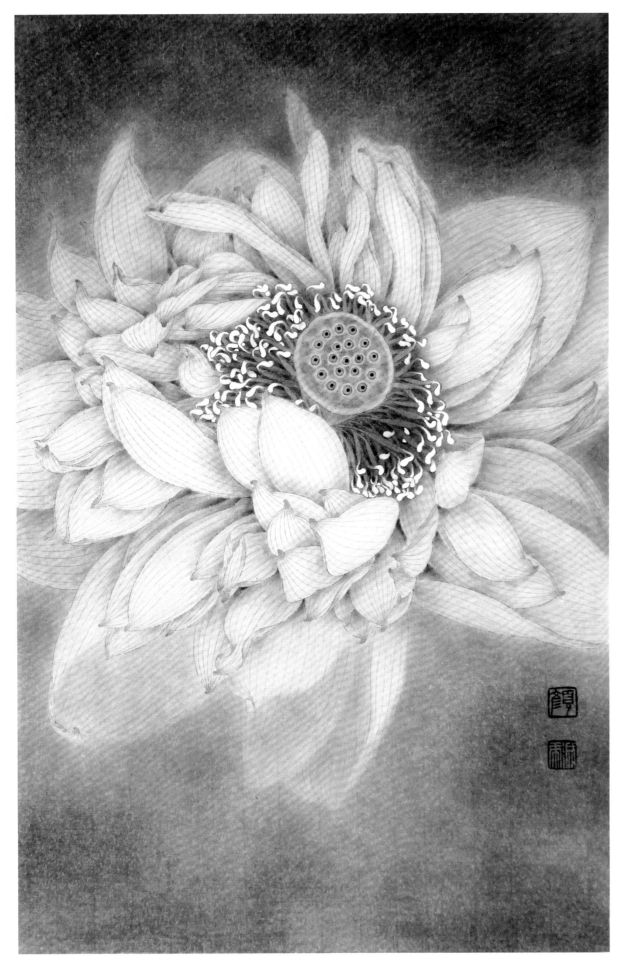

净莲 1　27cm×42cm

净莲2　27cm×42cm

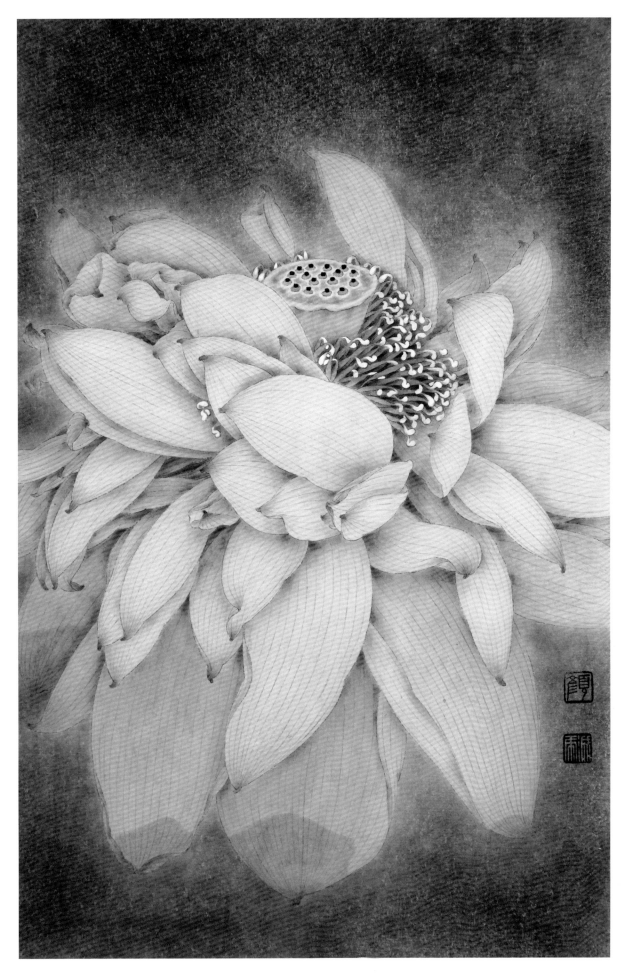

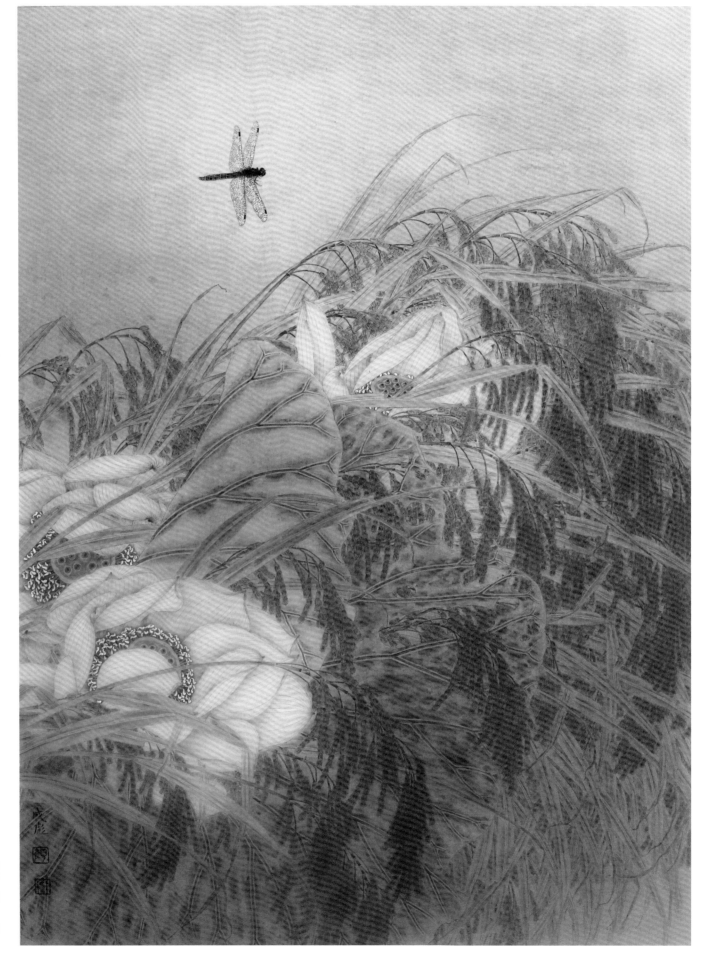

金秋　60cm×82cm

娇艳 | 54cm×40cm

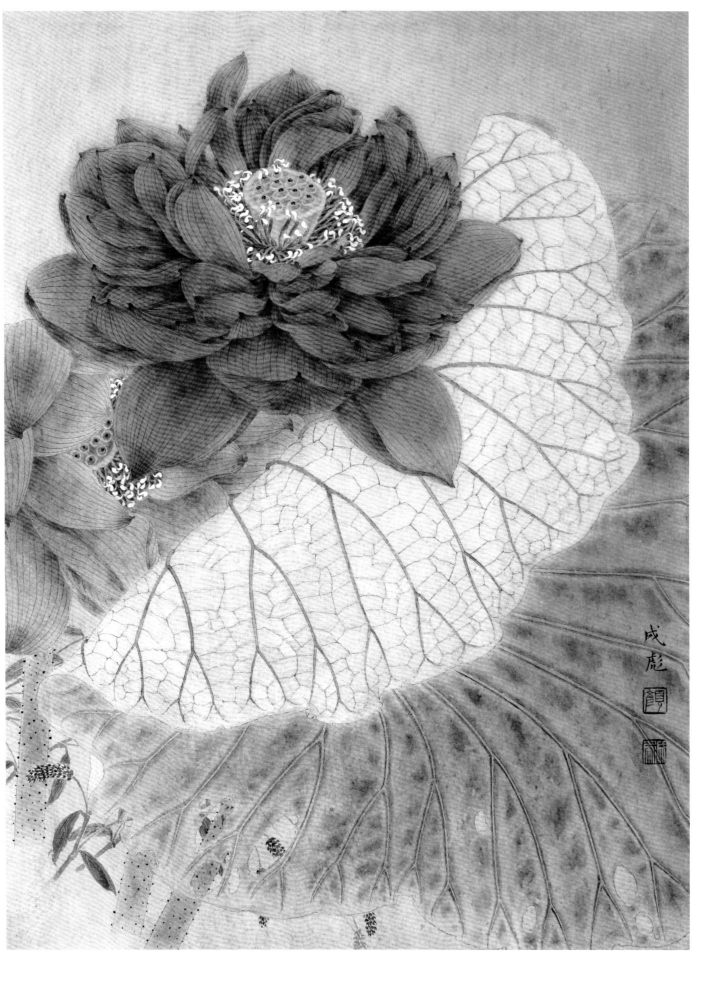

娇艳 2　　54cm×40cm

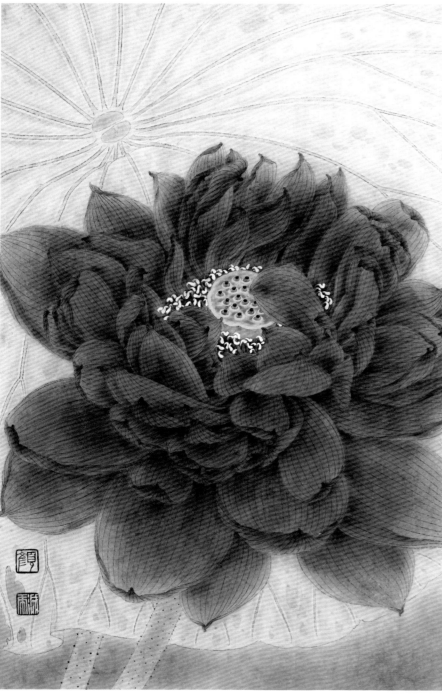

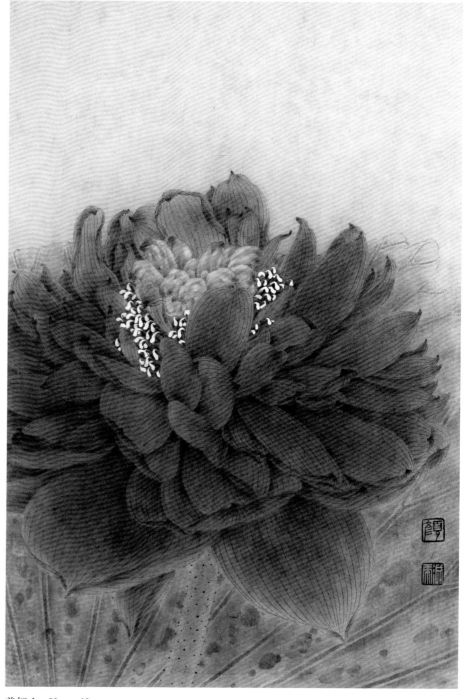

羞红 2　29cm×42cm

羞红 1　29cm×42cm

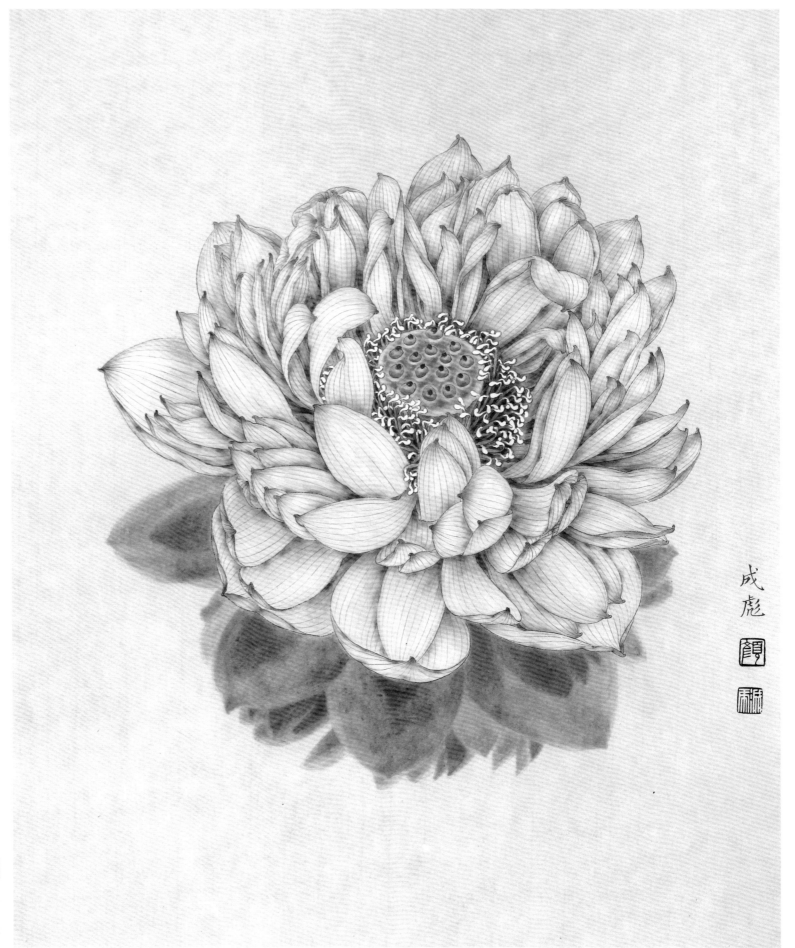

丽影　52cm×43cm

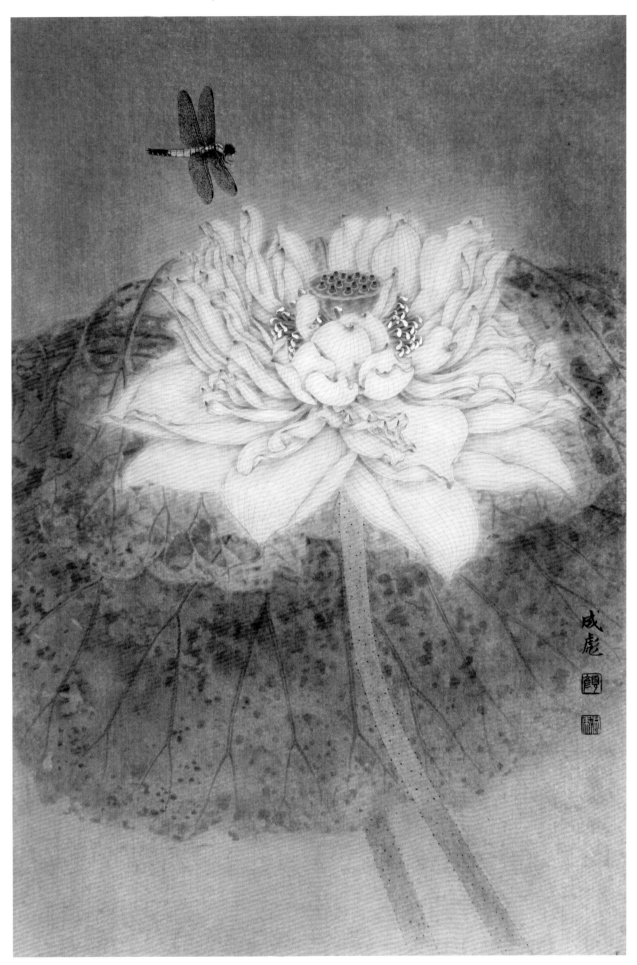

清莲

43cm×64cm

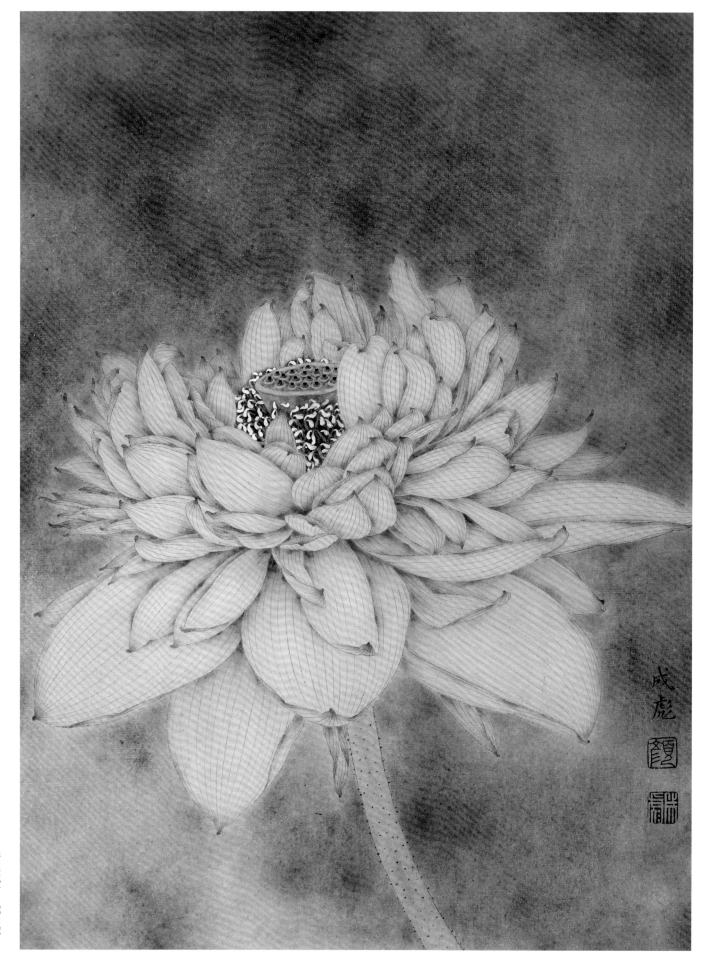

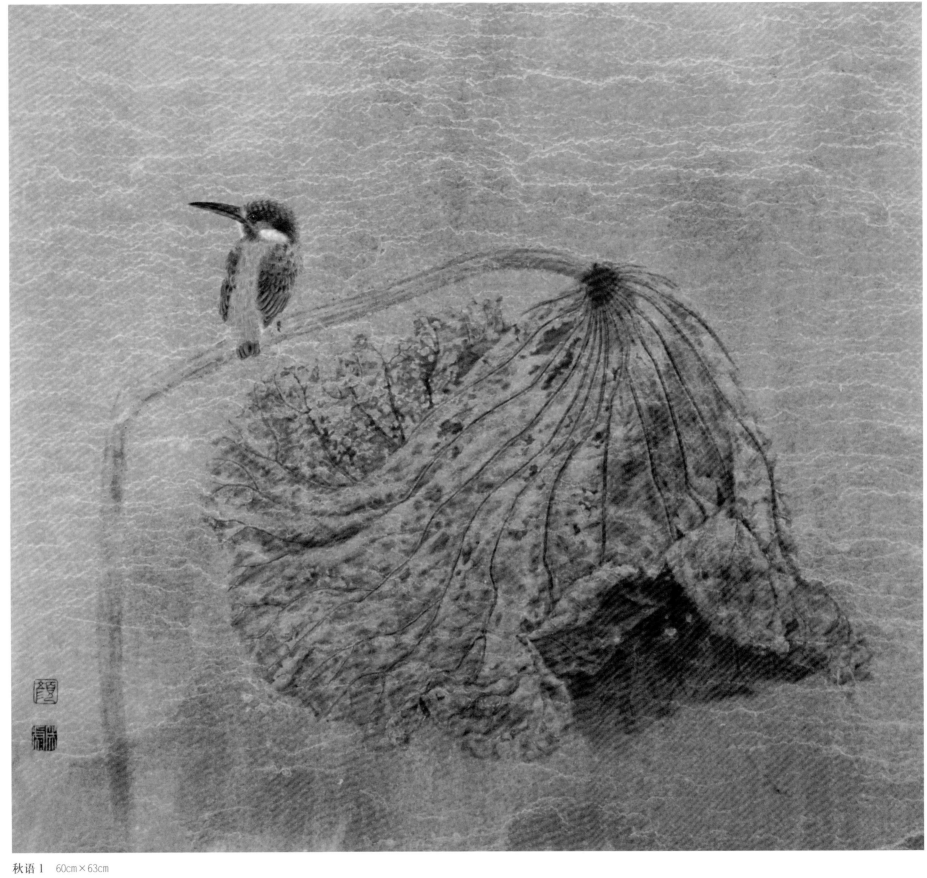

秋语 1 60cm×63cm

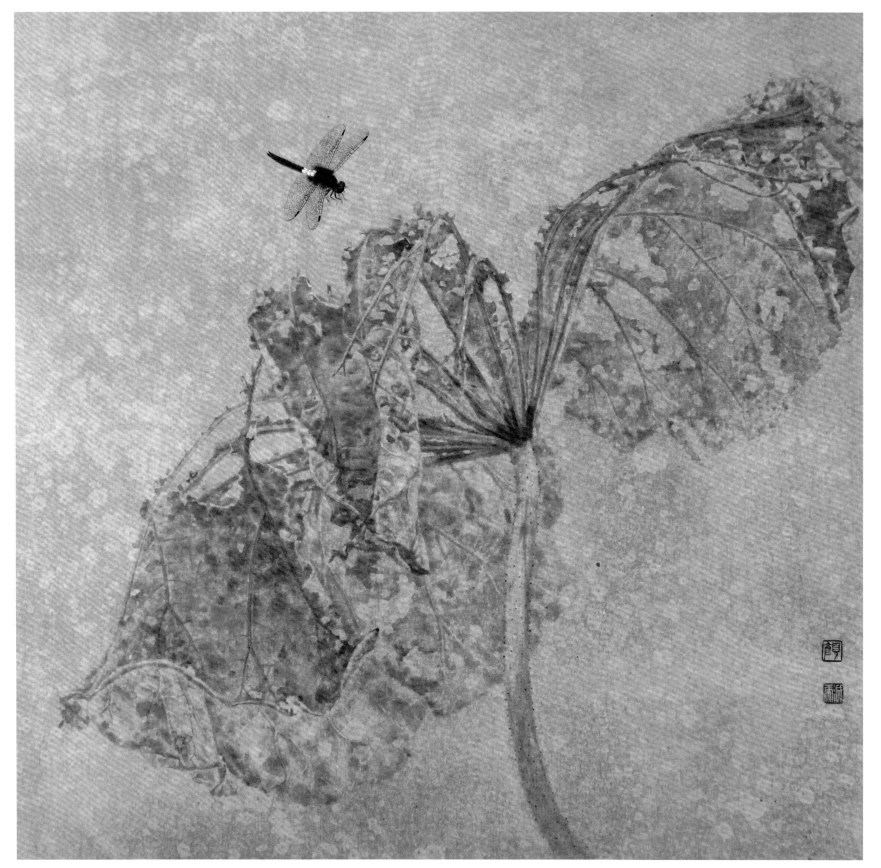

秋语 2　60cm×63cm

夏日清风 2　54cm×40cm

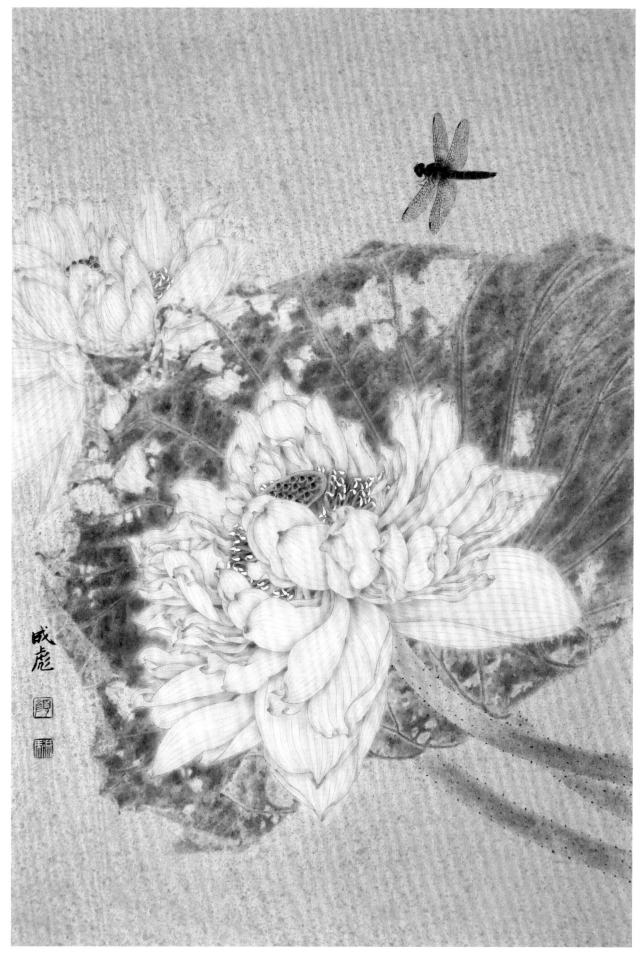

新雨过后　43cm×64cm

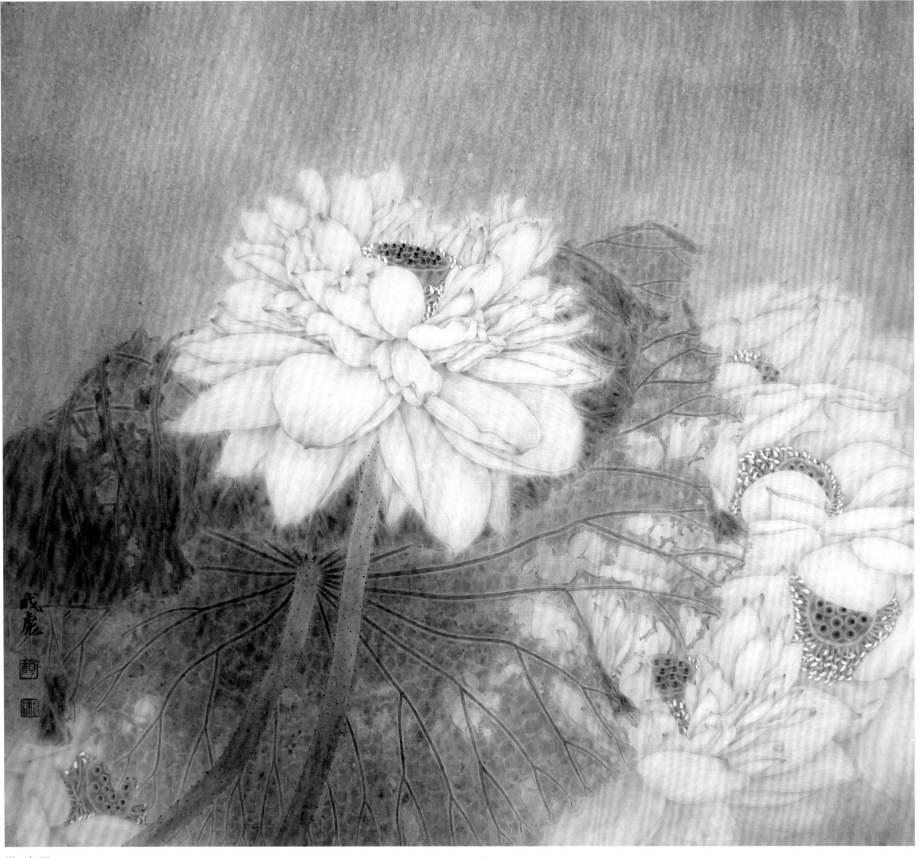

微雨轻风　　60cm×70cm